U0115107

北魏墓誌精粹 七

楊津墓誌　楊鈞墓誌　楊璉墓誌　楊胤季女墓誌　楊仲彥墓誌

楊逸墓誌　楊測墓誌　楊椿墓誌

上海書畫出版社

圖書在版編目（CIP）數據

北魏墓誌精粹七，楊璉墓誌、楊胤季女墓誌、楊仲彦墓誌、楊鈞墓誌、楊測墓誌、楊椿墓誌、楊津墓誌、楊逸墓誌／上海書畫出版社編．——上海：上海書畫出版社，2022.1
（北朝墓誌精粹）

ISBN 978-7-5479-2776-2

Ⅰ．①北… Ⅱ．①上… Ⅲ．①楷書－碑帖－中國－北魏 Ⅳ．①J292.23

中國版本圖書館CIP數據核字（2021）第280751號

叢書資料提供

王　東　楊永剛　鄧澤浩　程迎昌
王新宇　吳立波　孟雙虎　楊新國
閻洪國　李慶偉

北朝墓誌精粹

北魏墓誌精粹七

楊璉墓誌　楊胤季女墓誌　楊仲彦墓誌
楊鈞墓誌　楊測墓誌　楊椿墓誌
楊津墓誌　楊逸墓誌

本社　編

責任編輯　馮磊
審　讀　陳家紅
整體設計　簡之
技術編輯　包賽明

出版發行　上海世紀出版集團　上海書畫出版社
地址　上海市閔行區號景路159弄A座4樓
郵政編碼　201101
網址　www.shshuhua.com
E-mail　shcpph@163.com
製版　上海久段文化發展有限公司
印刷　浙江海虹彩色印務有限公司
經銷　各地新華書店
開本　787×1092mm　1/12
印張　7 1/3
版次　2022年3月第1版　2022年3月第1次印刷
書號　ISBN 978-7-5479-2776-2
定價　五十圓

若有印刷、裝訂質量問題，請與承印廠聯繫

前　言

北朝時期的書跡，多賴石刻傳世，在中國書法史中佔有着極其重要的位置。由於極具特色，後世將這個時期的楷書統稱爲『魏碑體』。特別是北魏孝文帝遷都洛陽之後，留下了非常豐富的石刻文字，常見的有碑碣、墓誌、造像、摩崖、刻經等。在這數量龐大的『魏碑體』中，數量最多，保存相對最爲妥善的無疑當屬墓誌了。墓誌刊刻之石多材質精良，埋於地下亦少損壞，絕大多數字口如新刻成一般，最大程度保留了最初書刻時的原貌。

北朝時期的楷書與唐代的楷書有著非常大的不同，整體而言，字形多偏扁方，筆畫的起收處少了裝飾的成分，也多了一分質樸生澀的氣質。

至清代中晚期，北朝石刻書法開始受到學者和書家的重視。至清末民國時，北朝墓誌的出土漸多，這時期出土的墓誌拓本流佈較廣，且有近百年來的出版傳播，其中不少書法精妙者成爲墓誌中的名品。而近數十年來所新出的北朝墓誌數量不遜之前，但傳拓較少，出版亦少，對於書法愛好者及學習者而言，相對較爲陌生。這些新出的墓誌以河南爲大宗，其他如山東、陝西、河北、山西等地亦有出土。其中有不少屬於精工佳製，也有一些相對略顯草率。自書法的角度來說，不少墓誌與清末至民國時期出土墓誌中所未見的書風，這則大大豐富了北朝書法的風貌。

本次分冊彙編的墓誌絕大多數爲近數十年來所出土，自一百多種北朝墓誌中精選而成。所收墓誌最早者爲《司馬金龍墓誌》，刻於北魏太和八年（四八四）十一月十六日。最晚者爲《崔宣默墓誌》，刻於北周大象元年（五七九）十月二十六日。共收北朝各時期墓誌七十品。其中北魏墓誌五十五品，東魏墓誌五品，西魏墓誌三品，北齊墓誌四品，北周墓誌三品。這些墓誌有的是各級博物館所藏，有的是私家所藏，除少數曾有原大出版之外，絕大多數的都是首次原大出版，亦有數件墓誌屬於首次面世。

由於收錄的北魏墓誌數量相對最多，所以我們又以家族、地域或者風格進行分類。元氏墓誌輯爲兩冊，楊氏墓誌輯爲一冊，山東出土之墓誌輯爲一冊。書法剛健者輯爲一冊，奇崛者輯爲一冊，清勁者輯爲一冊，整飭者輯爲一冊。東魏、西魏輯爲一冊，北齊、北周輯爲一冊。

所有選用的墓誌拓片均爲精拓原件拍攝，先爲墓誌整拓圖，次爲原大裁剪圖，有誌蓋者亦均如此（偶有略縮小者均標明縮小比例）。旨在爲書法愛好者及學習者提供更爲豐富的書法資料。對於書法學習者來說，原大字跡亦是學習的最好範本。

目録

楊璉墓誌 ○○一

楊胤季女墓誌 ○○九

楊仲彦墓誌 ○一五

楊鈞墓誌 ○二一

楊測墓誌 ○四三

楊椿墓誌 ○五一

楊津墓誌 ○六一

楊逸墓誌 ○七五

楊璉墓誌

君諱璉恒農胡城人三皇之後軒轅之苗胄五帝之苗典朱泉
侯之苗裔太尉公振之後也世藉華胄儔清胄遠稟玄氣於黃□翹齡始
中樹資性而溫雅而文明炳郁於乾元英朝照晰於自□翹齡始
笄書翻並達經深而業蘊武果而猛鷙半之令資飛海國
皇京都代北暨戎為衛化旦昇平之後儔先討以君弓馬珠倫逸用
殿中武士軍將拜安城令也蓮劉章之後忠顯同詠中牟之善節妥動
皇眾俄而擢其美太和之始以遷汝南火守讓縈之禮冲抱如初
勝殘帶淮懃密窔敷略來人播智勇毅投竪惠勸
地局之風邦濟恩咉謝於囊賢緩黔首庶不
蹈於溉衣尊壇穆於梁宋追蹤京孝行倫功事高朝眾苟當鳴茄
後於古人寧郡凡袷兗解歸當眞灵夫善忝事高朝眾苟當毘茄

於旦甫之西山，營域蓋業境，龍滿地天

歲益月增，或高塋故，刊石鏤文以

遙縱遐藉，肇業自神，禽靈盡覆，樹枝棗崇，林秉高曰鑑

四氣洽緒，賢懃唯深，勿播蘭蕙，早寃纓簪，資文挺武，朝野齊欽

猛舊逸侶，爰動唯深

皇心製器，飛玉裁邪，揚金魂佳，命消日移，影映出此，明軒入彼

幽穸夕風，暮悲晨露，曉結懃木，畫摧妍草，庀折高墳，上樹蘭燈

下瀣深埏，掩途松開，永閟盡地，終天嗚呼，長絕巖塋，易顏茲窟

難歔

楊璉墓誌

刻於北魏神龜二年（五一九）三月六日。出土於河南偃師市南蔡莊鄉一帶，現藏私人處。拓本長四十八點五釐米，寬四十八點五釐米。

君諱璉恒農胡城人三皇之後軒轅之

苗冑五帝之苗典共泉集之苗裔英尉

苗冑之後也世藉華腴儦清曹遠藁兹

氣振於黃中樹資性而溫雅文明炳郁於

乾元英朗照晰於自躬勁齒始算昬翻

並達經深而蒀武果而猛慼年之令聲

飛海國

望京都代北暨戎菜化旦彔不後孺亮
勁以君弓馬殊倫趫用殿中武士軍將之
內衛也逮劉章之忠水討也表遊夾
蔽安動皇衆俄而耀拜安城令莅政擁
莭妥幽顯同詠中羊之善愧其昌邑勝殘
屍幽顯同詠中羊之始遷莅南大守讓繁之
風慜其美大和之始遷莅南大守讓繁之
之禮沖抱如初地局帶淮邦潕密窸襲

摸略以来遠人播智勇以越投豎惠勤
踊於泗水寧壇穆於梁棠追蹤息政無
謝於羣賢綏黔育庶不後於古人寧郡
九嶮尤解歸京孝行倫功事高朝衆窈
當鳴茄口南耀節月北张㚑道失鑒舞
昊侯善春秋七十有㲒天魏太和二
年志月乙丑朔十一日丙子薨於洛陽

校　其　塋　長　於　贈　靜
基　辭　而　地　旦　河　恭
崇　曰　畢　久　甫　東　里
林　　　嶺　或　之　太　之
乗　迢　故　暴　西　守　上
高　縱　刊　谷　山　以　撫
曰　邈　石　而　營　神　悼
鏡　藉　鏤　倍　域　龜　勿
祖　肇　文　峻　盖　二　寮
基　自　以　歲　业　年　墙
永　神　光　益　墳　三　咽
蔭　禽　功　月　龍　月　窺
西　靈　臣　增　滿　六　動
氣　虛　之　域　地　日　轢
洛　覆　墓　高　　　窆　跡
　　樹　　　之

緒賢藝唯深幼播蘭蕙早窺纜瞽資文
挺武朝野齊欽猛舊逸侶妥勤
皇心藝气飛玉裁邦揚金魂佳命消
移影眹出此明軒入彼幽穴夕風暮悲
晨露曉結燃木畫摧妍草友折高墳上
樹蘭燈下滅深埏掩途松開永閟盡塏
終天嗚呼長絕巖堂易頹茲崫難毀

楊胤季女墓誌

魏故華莖秦濟四州刺史楊胤季女墓誌

女十三世祖漢故太尉公震七

世祖晉尚書令瑤曾祖庫錄二

曹給事京兆太守平南將軍洛

州刺史暉曾孫祖寧遠將軍

長寧男祐出孫父特苹都替

維太魏神龜二年歲次己亥七月戊寅朔廿九日丙午起誌

崧山崧陰潼鄉南原

四州刺史長寧男瓡出季女墓

父平東將軍諡曰穆公

州東荊州南秦州滄州諸軍事

楊胤季女墓誌

刻於北魏神龜二年（五一九）七月二十九日。一九八一年出土於陝西潼關縣南原，現存潼關縣文物管理委員會。拓本長三十五點五釐米，寬三十五點五釐米。

魏故荜荆秦济四州刺史楊胤季女坐

墓誌

女十三世祖漢故太公

震七世祖晋尚書令瑤晋

祖庫錄二曹給事京兆太

守平南將軍洛州刺史暉

出曾孫祖寧遠將軍長忠寧

男祐出孫父特苴都督等

州東荊州南秦州濟州諸

軍事四州刺史長寧寧男訊

出季女墼崟山崟陰漣鄉

南原

維大魏神龜二季歳次巳亥七月戊寅朔廿九日

丙午起誌

父平東將軍諮曰穆公

楊仲彦墓誌

君姓楊諱仲彥恒農華陰潼

鄉習仙里人也洛州刺史恒

農簡公懿之孫車騎大將軍

儀同三司之第二子窟至司

空墨曹參軍濟州平東府長

史寧遠將軍司空掾遷号鎮

於宅之辛地菓園之內爲

依仁里宅粤以三月四日殯

三秊二月卅日辛於洛陽

君姓楊諱仲彥恒農華陰潼

鄉習仙里人也洛州刾史恒

農簡公懃之孫車騎大將軍

儀同三司之弟二子窘至司

空墨曹叅軍濟州平東府長

史寧遠將軍司空掾遷号鎮
遠將軍春秋卅有五以孝昌
三季二月卅日卒於洛陽
依仁里宅粤以三月廿四日殯
於宅之辛地菓園之内爲

楊鈞墓誌

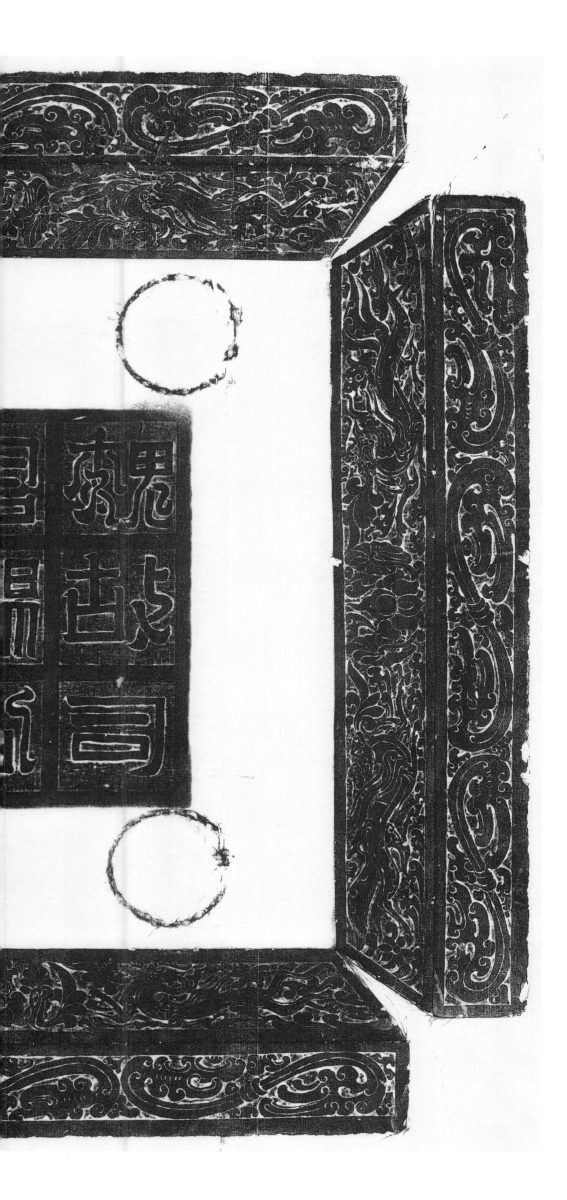

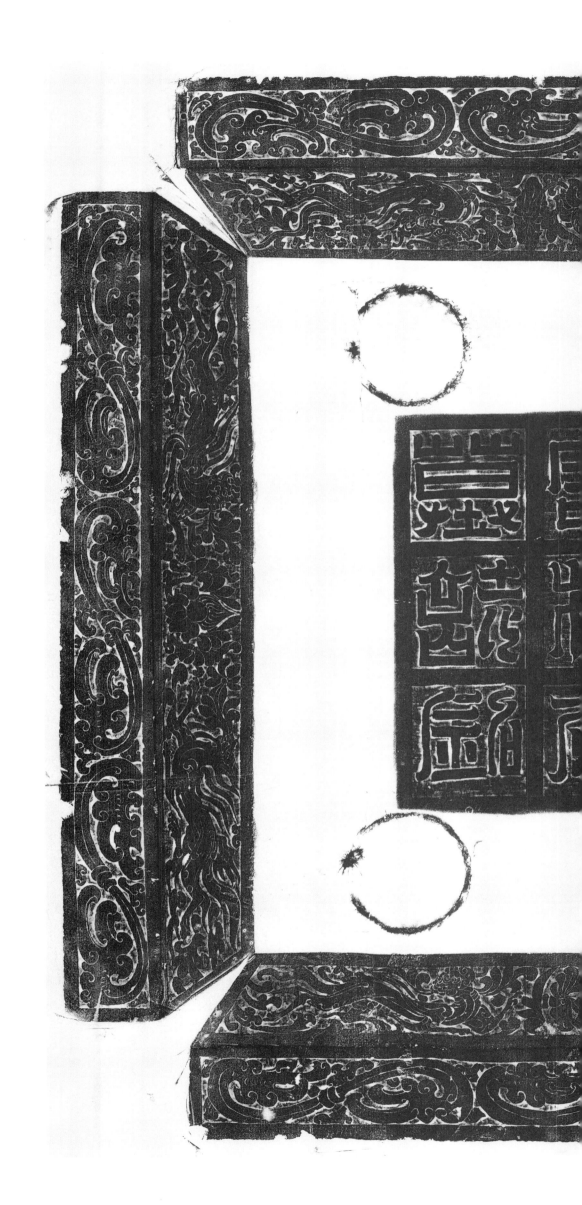

魏故使持節侍中司空公都督雍州諸軍事車騎大將軍雍州刺史臨貞縣開國伯楊公墓誌銘

君諱鈞字季孫弘農人也漢太尉震之十二世孫三魚告祥九德隆祉忠石烏訓庸金錯西京龜組

之輝東都軒冕之盛故以肅炳於茲不復詳矣緯之淵靈望霧以載駝體雪霜之質獨秀髙奇父

河間太守聲塵轡起風流藉甚公謨量瑰桀器朝廷水鏡之藉甚公稟區常之敏故以領袖四國耆矣又容貌至夫

廊廟志量瑰桀器朝廷水鏡之謨甚公稟區常不復詳矣緯之敏故以談論馳譽當襜褕四國奇矣又攻

魁瑰盛聖敬方隆華萃中人未嘗剞劂從公置大理工談論馳鄭董之奥莫寄攻

日慎九思喬遷李志典墳昭張綖及獄乃置大理命西撫諸戎縣祖子風俗清夷無皇尚書世宗慕

兄盛聖敬方隆李志典墳留心法極嵩渾理命小民審蘭先達以繢和夷典令世宗昭益

守慎謀遷議士以為美談尋假散騎常侍郎朗開習射奉王命三端之敏馬鄭曾之授匪公内盡畫昭聽

外愼九思養邈隆華萃中散騎侍郎肅奉王命使於時吳縣祖以緝夷皇尚書世宗益

歷河洛河南尹司空皇子長史帝錄而難犯仍署中正大洛陽令革州流品沙汰枳棘丹漆杞梓鞶憲以典令清密斯益

俄而行繁華戚中人未嘗剞劂轉公洛陽令革華州大中正庸趙張之鑒察如神王樂地連蠶爾走嶮其

為性一也後除司空皇子長史仍署中正大持節梁楚往來得理雖可補闕蔚彼休作聲荊州地連蠶爾走嶮六條

撰彼至於牧伯之選移風適道筆屬賢明乃去持節龍驤將軍荊州刺史公兼軍公還除鎮東將軍荊州刺史

敷彼區敷而流謨詮遷母憂去職都督恕性天然固心弘至感苫枯枝哀同罷時動烏徙風行替

六齋泫壤三嶮盡詮而流謨詮移風遺母憂去職乃復孝性天然固心弥至感苫枯枝哀同諸軍事吳迅將軍北將軍恒州

進濟北縣東抱玄波彼德服同耿亳過蔑許地接戎場人雖荒御夷三鎮二道同罷時安北將軍

加人比賢論情公無慼德服同耿亳過蔑許三捷是使覺蒲夷益解犢捎牛蒸菇之民獻烏徙風行復

刺史興寇舊都之以無慼本修同威士肴百金戰能三用清市石人靈會古為凩嶲彿牛蒸菇戎民獻馬奉稱復

人号難制公道對以礼齊之本修宮之威士肴國家三用清市石人靈會古為凩拍牛蒸菇戎之民獻馬奉稱復

兵尚書仍本將軍北道大行臺公任捴文武職兼內外將昇太階剋隆鴻軌而運屬橫流復舟及噬鎮豎櫓蓮逮見攻圍蔑於華山之下會聖主龍飛石嬰城固守大羊浸盛肅豹遙在危亟艱嶮弥以正光八年八月廿九月避疾薨於鎮所當天子振悼群僚悲慟甲申將歸逶義煥前經故故散使持節散騎常侍車騎將軍左光祿大夫詔曰摧德庸勳業光往牒崇賢畫碩學宿草無忘於典五條聲逸楚埏勳高燕塞方當敷贊皇猷翼宣王度逝者如斯淵深明憲□不遂永言朽閏石永流勒茲清塵式銘玄路其詞曰都督雍州諸軍事雍州刺史貞縣開國伯

金難朽閏石永流勒茲清塵式銘玄路其詞曰
遐矣宗原彼戎玁胤祚鬱二周業光分晉大鳥悲墳層城百雉深隍于刀素範高暉青驟遠
根似金之鈗石瑤之潤世尚忠貞代資髦儁乃及公佐神情秀異高松獨茂峯宜置淹里無遠闈門
昬志藐質清心閑居藻思栖遲文法能佃書記陋席遺憂單味猛氣道藥逸蕐素霜誠
如曀日愛窜天區風槐秩代邊敲夜聞風久吉分竹荊蕃六篠無失鑴帝咨四岳乃命肅臣僉謨謙斯
芒燃塞峯飛趙魏霧盈燕代過溫均絳纏戎塵洽醳枕野同憂人神亂帝咨晶晶層眇峨水如羽書
屬兜卿驛不過緬乃紬同深是捍若長羅徬膳室甲幕集戈尤寢固金石之死他人理若此天道如何
龐睨耆鴻功已章追崇徵衷衣繡裳陰槐幕曜台亘扆橫漢已隱斜月方移式鐫玄岩永晞嚴陵
楚龜告兆周易云隨飄驚泉術煙沒林垂金樀罷酌寶琴亘施

楊鈞墓誌

刻於北魏建義元年（五二八）九月三十日。二十一世紀初年出土於陝西華陰，現藏河南千唐誌齋博物館。誌蓋拓本長九十四釐米，寬九十三點五釐米，墓誌拓本長七十二點五釐米，寬七十二點五釐米。

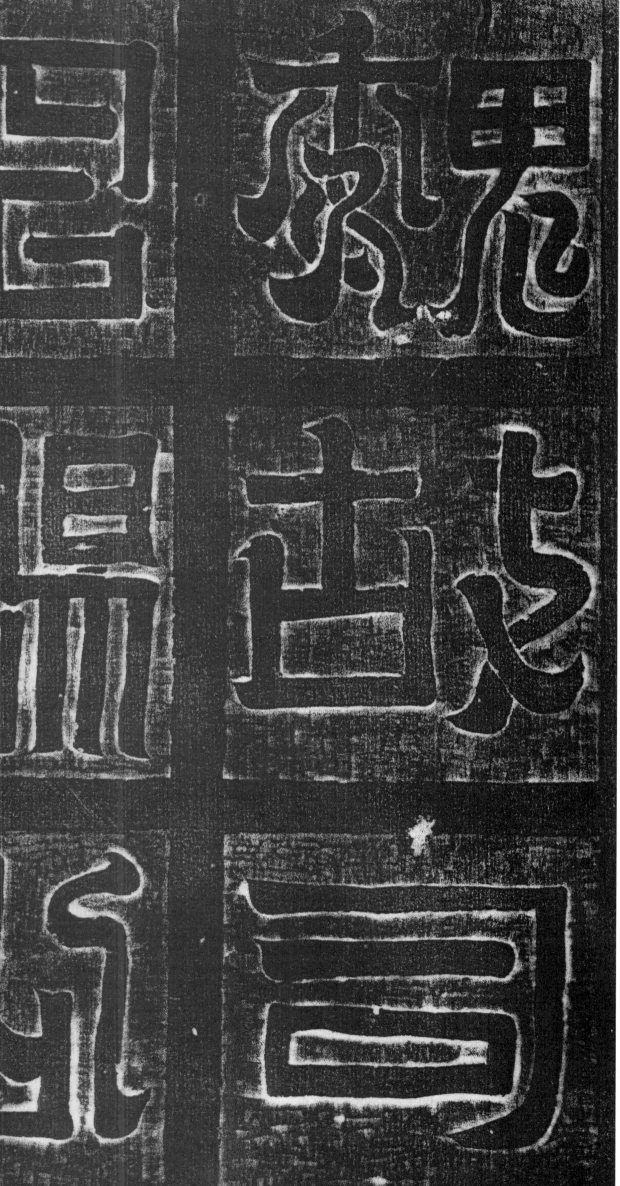

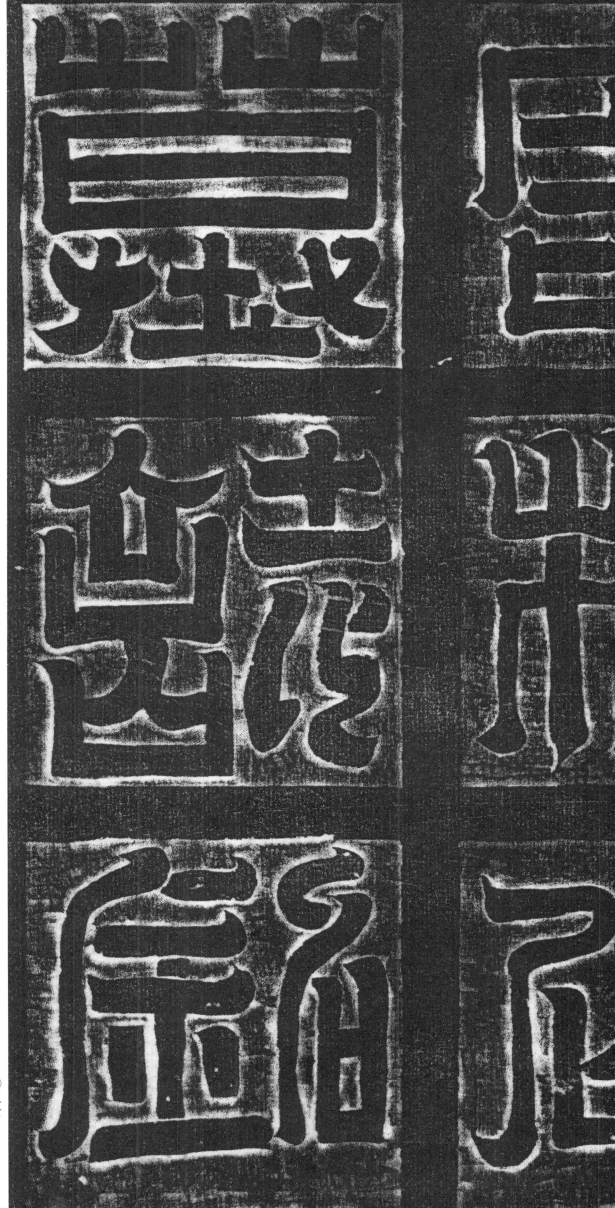

魏故使持節侍中司空公都督雍州諸軍事車騎大將軍雍州刺史臨貞縣開國伯楊公墓誌銘

君諱鈞字季孫弘農人也漢太尉震之後二世孫三魚告祥九德隆祉祖紀忠石鳥訓庸金錯西京龜組之輝東都軒冕之盛故以肅炳於史牘於兹不復詳矣祖平南將

軍洛州刺史才華標暎貞範高奇父河間
太守聲塵蔚起風流藉甚公稟又常之穀
氣資七緯之淵靈望雲霧以載駈體雪霜相
之獨秀至夫廊廟珪璋之器朝廷水鏡之
謨七始六術之幽區館三端之敏故以領
袖一時襜褕四國者矣又容貌魁岸志量
瓌桀器業詳正韻局昭朗閑習騎射妙辯

聲律善序名理工於談論馬鄭尚書之奧

孫吳攻守之謀罔不精綜年廿起家散

騎侍郎仍舉齊使於時江吳縣俎風俗清

夷皇華之授匪賢莫寄公元瘫茲選議士

以為美談尋假散騎常侍蕭奉奉王命撫

諸戎雖魏子絹和無以尚也會高祖於

昭日盛聖敬方隆萃志典墳留忩法獄乃

置大理措彼小民審聞先達以聳遠典以
公為評公內盡又聽外慎九思肴邁季黑
麸丹淶杞梓以從極嵩渾大草流品沙汰積
無憨張釋及公為廷尉正世宗慕曆
河洛繁華永戚中人未嘗鍼手轉公洛陽
今華州大中正肅宂不施狼噬自巳九品
用澄八攟斯盍俄而行河南尹公錄而難

犯剄也弗傷大小用情出入得理雖趙張

之鑒察如神王樂之政令清密其樣一也

後除司空皇子長史仍署中正道遙梁楚

往來槐棘獻可補闕蔚彼徒聲荊州地連

蠢尔走嶮為性至扵牧伯之選帝難其

人乃除公持節龍驤將軍荊州刺史公寒

帷作鎮束耗庶距奉兹六絛敷彼又教鎮

南之當時智囊太傅之去後隨淚鴻規巨
略公必兼之矣還除征虜將軍廷尉少卿
後以六齋淚壞三黲虛詿移風適道筆屬
賢明乃復除使持節平北將軍齊州刺史
瘞下汶上望清光以依遲濟北瞭東把玄
波而流滄遭母夏去職公孝性天然因心
弥至感荅枯枝哀同罷社吳生踰禮獻子

三捷是使覓蒲之盜解犢捎牛菜莠之民

制公道之以礼齋之以威士肴百金戰熊

夏鳴鏑或聞胡茄時動鳥從風行昔号難

本修同耿亳富過麗許地接戎塢人雜夷

事安北將軍恒州刺史此辵舊都杙榆之

都督恒州柔玄懷荒御夷三鎮二道諸軍

加人比質論情公無懃德服關除使持節

戲馬奏稼復以本号除廷尉正卿取訟連

官受讞方國寀土用靖肺石以虛會茹茹

內亂唐梨墦越綏來觀豐事委深筭遂除

散騎常侍假鎮北將軍撫軍將軍都替懷

朔波野武川三鎮諸軍事懷朔鎮大都替

尋授七兵尚書仍本將軍北道大行臺公

任怒文武職兼內外將昇太階剋隆鴻範

而運屬橫流，寰舟及噬，鎮啟樞逵，逐見攻圍，公親當天石，嬰城固守，夫羊浸盛，庸豹尚遙，在危抗節，處嶮弥厲，以正先之年八月廿九日，遘疾薨於鎮所，夭子振悼羣憭悲慟，粵建義元年，歲次戊申九月乙卯朔卅日甲申，將歸逵於華山之下，會聖主龍飛，紀功省典，乃追錫山河，以酬茂績

詔曰雍德庸勳業光往牒崇賢紀績義

煥前經敬使持節散騎常侍車騎將軍左

光祿大夫華州刺史楊鈞器望崇峻雅甚

淵深明憲脊章碩學無隱內眺又典秘外花皇

六條聲逸楚埏勳高燕塞方當敷賛皇

猷翼宣王虞逝者如斯鴻高不遂永言眷

草無忘於懷可追贈使持節侍中司空公

都督雍州諸軍事雍州刺史臨貞縣開國
伯若夫雕釜難杅閒石永流勒兹清塵式
銘玄路其詞曰
邈矣宗原彼弋鴻胤祚鬱二周業光分晉
大鳥悲墳長蛇赴殯層城百雉深隍千刃
素範高暉青猷遠振似金之銑如瑤之潤
世尚忠貞代資毗儁乃及公侯神情秀異

高松獨茂，懸峯直置。淹里無遺，闊門青眷志

端質清心，闊居藻思。栖遲文运，俳佪書記

陋席遺憂，單飘忘味。猛氣道亥，雄先集逸

威兼素霜，誠如曒日。受寧天區，恥風槐秩

玄軌時融，清風允吉。分竹荆番六篠玄無失

釐金恒脤，百城畫一。眇眇幽都，芒芒墍塞

烽飛趙魏，霧盈燕代。邊鼓夜聞，戍塵畫晦

朝野同憂人神俱慨帝咨四岳乃命肅臣

僉議斯屬允在伊人乃綱乃紀是捍是鎮

溫均緋繡恵洽醲津徽允孔熾豊亂弘多

飛雪晶晶晶層永峨峨羽書靡寄卹驛不過

杳同深窅眇若長羅衙贍坐甲泣亞枕戈

揩固金石之死靡他人理若岑天道如何

勳庸晥著鴻功已章追崇徽烈衮衣繡裳

息陰槐幕集曜台光尋風李巍踵繢平良
徒曦西邁逃水東馳楚龜吉兆周易云隨
飄驚泉術煙沒林杪金樽罷酌賓琴豈宛
橫漢已隱斜月方移式鑴玄石永晰嚴陂

楊測墓誌

魏故鎮北將軍吏部尚書幷州刺史楊君墓誌銘

君諱測字法深弘農華陰潼鄉習仙里人也十二世

祖震漢太尉八世祖瑓晉侍中尚書令高祖珍上谷太

次守曾祖華清河河守祖懿洛州刺史弘農莊公太

尉公順直寢不西府司馬寧朔將軍散騎侍郎朱衣

羽林監宜寢有一弟四子蘇褐太學博士給事中宣威將軍

陽依仁里追贈使持節普泰元年七月四日遇害於洛

軍事鎮北將軍幷州刺史尚書都督不營二州諸

楊測墓誌

刻於北魏太昌元年（五三二）十月十九日。出土時地不詳，現藏陝西私人處。拓本長四十七點七釐米，寬四十七釐米。

長河載德惟岳降　其慶安君寶

早播芳塵遠祚来枉名為楢綺紳既趹顯祿爰備鈎陳

空信人事姦謀天道風凋聚蘭霜凋茂草月来曰注

董吉龜貞旦彼山路毫城輕輪條軌駟馬哀鳴

松楊且闌墟壤岩乎陵谷終徳窒樹嘉聲

魏故鎮北將軍吏部尚書牟州
刺史楊君墓誌銘
君諱測字法深弘農華陰潼鄉
習仙里人也十二世祖震漢太
尉八世祖瑤晉侍中尚書令高
祖珍上谷太守曾祖珍秦河東

守祖懿洛州刺史弘農簡公太
尉公順之第四子蘇䣝太守博
士給事中宣威將軍羽林監宜
寢不西府司馬寧朔將軍散騎
侍郎朱衣宜閤春秋卌有一以
普泰元年七月四日遇害於洛

陽依仁里追贈使持節幡
郡督平營三州諸軍事鎮址
將軍平州刺史曾□州十
一月十九日歸參於太尉之神
塋水□盛美國荊州云石其詞曰
長河載德惟岳降神其麁安

賓梴伊人風流英譽早播芳塵

逐袟来仕名爵縉紳阮覜顯

爰備鈎陳空信人事妥謀天道

風泉蘭霜彫茂草月未日往

莖告黿負昂彼山路遠遊遙廉

輕輪縈軌駟馬哀鳴松楊且闇

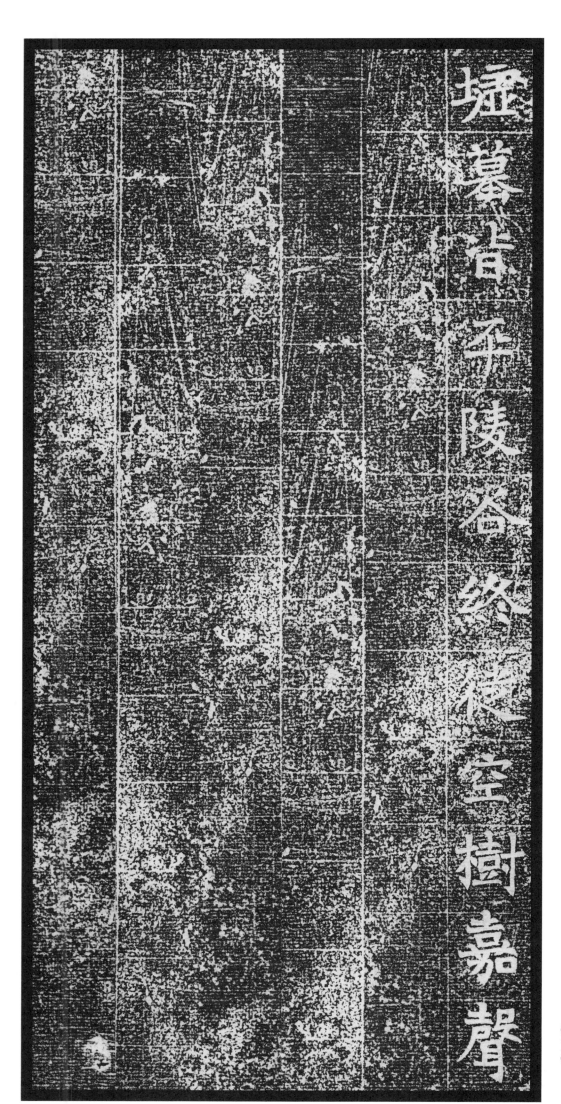

塋墓者平陵谷終穸空樹嘉聲

楊椿墓誌

魏故大丞相太師司徒冀州刺史楊公墓誌銘

公諱椿，字延壽，弘農華陰潼鄉習仙里人也。十一世祖震，漢太尉。六世祖瑤，晉侍中、尚書令。高祖結，石中山相。曾祖琮，上谷太守。祖真，清河太守、浴州刺史，弘農簡公。父懿，太和元年在代都出身，内行小五，平除内行令，弘農簡公懿之第二子。高祖召室分歲流官石朝次行給事。十五年除官興鄉。十六年除安遠將軍、北豫州刺史。十餘年如故，除冠軍將軍、北豫州刺史。三年轉豫州、西豫州刺史。二年除殿中尚書。遷殷州刺史，除官興鄉，本州大中正。三年除平東將軍、朔州刺史。景明元年，除安遠將軍、梁州刺史、太僕卿，本州大中正，除孝昌元年除衛將軍、尉雍州刺史。光祿大夫，遷撫軍將軍、岐州刺史、侍中，兼尚書僕射。延興六年除征西將軍、開府儀同三司，侍中。正光五年除左衛將軍、延昌元年除衛尉。安北將軍、除南秦州刺史、征西將軍、開府儀同三司，仍雍州刺史。尋遷侍中、車騎大將軍、領右衛將軍，致仕，仍雍州刺史，復除司徒公。其年拜太保、侍中、傅。永安二年，其十一月詔賜安車、輗杖。

楊椿墓誌

贈使持節大丞相太師都督冀定殷相四州諸軍事冀州刺史，其詞曰：

室德踵魏京，惟公世實濟，氣歡瀆流精，四祖道烈慈，七葉聯誠，石英道逝融，倬漢曰太。

為艷昭，習禮志廣傳詩，給事金馬，納言孝敬義昶，衛是警關，路惠帝績，西遺偃頻倍。

順冑北馳，民和政理俗，易風移儕鴟，非遠浮肅，在斯朝簡，上德紹位登遺，欽。

威貽我話言，憂此論道，五教克訓，八刑兹擾，替古是式清，吏更紹位登遺欽。

老保禮盛，懸輿長邁，絲闕高逝，舊都蟬冕，凡杖馹馬，安車式清，榮光身與暢矣，賚曰。

阿穆如家，國校蕩朝野，淪剝贊起，卓恭禍成，澆泥命隨事，盡身與巢覆曰。

何運之起，何寃之酷，四罪咸服，三階載平，恩隆封墓，禮極哀榮。

昌元年十一月十九日歸窆，隆懸魚，旁薄載形風雲。

日髫替，佳城誌，彼陵谷，勒我英聲。

楊椿墓誌

刻於北魏太昌元年（五三二）十月十九日。一九八九年出土於陝西華陰五方村楊氏墓塋，現藏華陰灝文齋。拓本長五十二點三釐米，寬五十二點五釐米。

魏故大丞相太師司徒冀州刺史楊公

墓誌銘

公諱椿字延壽弘農華陰潼鄉習仙里

人也十一世祖震漢太尉六世祖瑤晉

侍中尚書冷高祖結石中山相曾祖珍

上谷太守祖真清河太守治州刺史弘

農簡公懿之第二子高祖珣晉室分岐

流宕石朝大魏北基曾祖歸化公治太
和元卒在代都出身內行小五卒除
內行給事十五卒除官輿鄉十六年除
安遠將軍北豫州刺史景明元年除梁州
將軍齊州刺史餘如故八年除符軍
三年轉平西將軍餘如故正始二卒徵
拜銀青光祿大夫五卒除太僕卿本州

大中正三年除朔州刺史安北將軍延

昌三年遷撫軍將軍都官尚書熙平元

年除定州刺史正光五年除南秦州刺

史六年除岐州刺史孝昌元年除衛尉

卿二年領右衛將軍左衞將軍征西將

軍兼侍中兼尚書僕射衞將軍雝州刺

史尋遷侍中車騎大將軍開府儀同三

司仍雖州刺史達義元年除司徒公其
年拜太保侍中永安二年致仕气骸骨
遝鄉詔賜安車机杖侍中蟬耴朝郢
扶侍傳詔二人祭貫廿人所在州郡四
時存問凶輻肆毒瀇禍所及已普泰元
年六月廿九日薨于鄉第時年七十八
九昌革運贈使持節大丞相太師都督

冀定殷相四州諸軍事冀州刺史以大
昌元年十月十九日歸窆於羊陰舊
塋乃言盛德以刊玄石其詞曰窅隆縣
鳥痹薄載形風雲敭氣嶽瀆流精四祖
導烈七葉照英道馳漢室德踵魏京惟
公命世寳濟天機仁孚孝敬義昶宣慈
萬誠自本志信為期藝昭習禮志廣傳

詩給事金馬納言紫極屯衛是警開路

斯職頻煩黃亮左右匡翼九正九平惟

清惟直七誓軍部九擁州庵惠績西俚

威納北馳民和政理俗易風移俫鳩非

遠浮肅在斯朝簡上德帝欽遺老貽我

話言寢此論道五教克訓八刑茲攝誓

古是式清吏更紹位登阿保禮盛懸輿

長達緜關高逝舊都蟬冕凡杖駟馬安

車榮先暢矣徽音穆如家國板蕩朝野

淪剝豐起阜恭禍成澆涅命随事盡身

與巢覆何運之圯何窶之酷四罪咸服

三階載平恩隆封墓禮極哀榮依依日

百齡醊佳城誌彼陵谷勒我英聲

楊津墓誌

魏故太傅大將軍司空公雍州刺史楊公墓誌銘

君諱津字羅漢弘農華陰潼鄉習仙里人也十一世祖漢太尉震著清名於千

載六世祖晉侍中瑤流美譽於一時自斯已降風流籍甚高祖結石中山相曾

祖珍上谷太守祖真清河太守於洛州使君蘭公廞第及子君稟河岳之氣鍾列

宿之靈學不師受蓋維天性加以心忘鄙悋行存坦蕩積水為潦鳴琴以韻九

睪之響俞遠百倍之價日道起家為侍御中散尋轉羽璽郎中除振威將軍領

監泰曹加宣事使宣將軍寢之價既闚闕盛算儲實非望散騎尋轉薰衣中郎此任除遷太

校尉屬加除宣使將軍寢龍樓轉長水校尉州刺加儲寶曾舉求蕃月風聲有大郎將此作遷番

行師後以毋憂去任芹州史慕既禮華州任刺史曾舉茅辭不得能肆州可遂從德一作従政起

部非有牧人芳甚獸州在昔德音孔茂請壞還都除節平北中郎將將軍仍遷河涼并州刺

竹非輕至加心散騎常侍鎮行民德之州尋除少北將軍時儔轉二老時除衛合除從極軍將軍寄

徵拜右衛加德之孤散騎常侍加鎮軍將州尋軍俟除節將軍斬將咸振拄葛衛合除從連橫大

首衛王尉鄉屢除覆州刺史襄勢危累卯遂能寒奉祺斬將咸振兄象之時除開國侯食邑一授

楊津墓誌

刻於北魏太昌元年（五三二）十月十九日。一九八九年出土於陝西華陰五方村楊氏墓塋，現藏華陰灝文齋。拓本長六十九釐米，寬六十九釐米。

掃宮闈信匝次之中経緝匝倦任擬寶轝華將軍之舊塋
蕩褫之靜方隅豈以尚舊德除使持華將到奉迎路百音詳敬以作泰
騎大將軍幷豈而乘權輯北道間忠良臺都尚書令幷亮肆除侍中恒司空貞遠尉論逯賢浴普淹州諸軍敦七月四
生民覬見浴陽天下依仁里時乘大間忠良是尚書非冒追水火奄識云貞雲顯權惠感黨州造送諸敬以
日覬於浴陽諸軍事仁里時乘道間忠節都尚書令非惟君贈使持節太傅之大將軍都督七月
華雖三州諸軍事雍州刺史忠良持節都尚書令惟君志誌雲貞遠謚普宇顯恭淹將軍都督之舊塋
陵雖三州繼竹軍難之雍州時刊太昌元年建連迴水月十九日歸空之於華陰之舊塋
三階証曜心命難烈世逯舊石以太昌元年十月十九日太空之於華
遠結才薰將監相學德出志成四化光能和水土善讚陰陽文昭鼎觀武烈帝鄉杳
迺宣是与職不擾事康德衡望道龍官遂舉密勿琮埋綢縲葉氣高忠貞有其
日盛車徒振領楫經世路嶔嶮禍福珵門太山隕秀梓木槐根蕭蕭風散杳
宣風穆俗化注金石空存
雲毛身隨化注金石空存

魏故太傅大將軍司空公雍州刺

史楊公墓誌銘

君諱津字羅漢弘農華陰潼鄉謂

仙里人也十一世祖漢太尉震著

清名於千載六世祖晉侍中瑤流

羡譽於一時自斯已降風流藉甚

高祖結石中山相曾祖琯上谷太

守祖真清河太守洛州使君蘭公

之廳弟孝子稟河岳之氣資列宿

之靈學不師受蓋維天性加以忠

之郡恢行坦蕩積水為諒鳴琴

之韻九翠之響俞遠百陪之價首

道起家為侍御中散尋轉為董郎

岐　事　騎　加　燕　寢　中
州　歸　將　宣　資　寵　除
刺　念　軍　閤　莫　樓　振
史　屬　尋　將　膺　眈　威
曾　乃　除　軍　此　闥　將
卅　除　左　尋　任　咸　軍
基　使　中　轉　遷　算　領
月　持　郎　長　太　儲　臨
風　節　將　水　子　寮　秦
聲　徙　作　校　步　非　曹
太　虜　番　尉　兵　窒　事
睾　將　禺　加　校　寶　加
一　軍　尉　虢　尉　　　宣

注從政六載不師迨以毋憂去任
哀慕過礼華壞任宣將軍鎮捍軍事
歸有德虚碩奪宣起除徒節右
將軍華州刺史無二之請目許節右
心辟不得寵遂從所徒此州乃雍
郷郡世有牧人芳猷在昔德音孔
芒還都除北中郎將帶司内太守

河梁嶺重剖竹非輕至此未幾甚
得民譽尋除徙持節平北將軍肆
州刺史仍遷并州刺史徵拜右衛
加散騎常侍行之州刺史加安北
將運俄轉老衛除極軍將軍尋授
衛尉卿除定州刺史加鎮軍將軍
俄除衛將軍時杜葛二襲谷從連

橫大將授首主師屢覆孤城凜捿

勢危累郍遂能塞祺斬將咸抵

時除開國侯食邑一千室尋除剋

州判史讓而不行九流務本宜為

難瞻品藻人物必籍民宗遂無蕪使

部尚書水鏡薰資銓衡有序俄除

車騎大將軍左光祿大夫朝之

難忽在王室大駕將東翼衛斯委
無領軍將軍中軍大都督而卒畝
不遂帝北幸首卒竊不月
斯擒皇輦夫返京邑虛驅城隍撫
玉宇衛安歸遂入於殿建出宮
闕信次之中經緝盈倦及竄輦將
到奉迎路百須急懇懃感謝珠萬

所謂社稷之臣無以尚也三槐但
趣用資亢羌除得中司盛乖權
黨造遂天下搖蕩欲靜方隅豈乖
舊德除彼持節都督并肆燕瑀雲
祖尉汾顯九州諸軍事驃騎大將
軍并州刺史北道大行臺尚書令
惟君志識貞遠器宇淹詳毀以作

庶生民見褰天下而權輯乘閒忠
良悲疾非冒水火奄致淪胥晉泰
亮薨於七月四日薨於洛陽依仁里
時年六十三太昌革連過贈使特
苐太傅大將軍都督泰華雍蘭州
諸軍事雍州刺史以太昌元祀諸十
一月十九日歸空於華陰之舊塋

陵谷易彫　繊竹難之刊諸玄石庶

永千載其碑曰　三階誕曜心

命覚烈世復舊勲時挺明括聲被

若人趣茲峻節聳氣高馳遊神遠

結才兼將相譽流出處天雷巳麇忠

人宦遂舉密勿璟珸綢繆禁祿忠

貞有亮正是与職監九德志成

四道化感岐
懷清覩獨殤
讚陰陽文昭
事隷衡石望
華惠珍晉楚鄙
音曰盛車徒懷攬
極龍光能和冰主善
鼎命武烈帝鄉萱風
禔俗振領榣
門太山陻秀
杳杳雲七身隨化注
根經世路崚嶒
檈木摧根蕭蕭
嶒嶒禍福逶
帝鄉萱風
石空杳存
蕭蕭風散

楊逸墓誌

魏故尚書僕射衛將軍豫州刺史楊君墓誌銘

君諱逸字遵道弘農華陰潼鄉習仙里人也十二世祖漢太尉震

著昌名於洛州簡公懿德與聲道功陶德其昌鴻長瀾而不已布遂葉之弥

弟祖公□□道高萬物望自身□一時光國陟家譽為君每見稱師識第

二子鑄以□雕賓規遠廢起自身勿斗而心存經家贊味道忘倦每加師遠

不鑄以□親作久釋禍貪外郡賜爵華陰除男尋除給事中寧遠將軍

友畢價□父久定家與鯨酖相對遂乙郎衒命黃秀容之不受忠

軍時君涖訴良守既備天璟必門清雯德邁前俿譽起當世武選堂重品

家國泣於是屬獻而性好虛闕終發遞罷除使持節散騎常侍

孝謙讓於是守備天璟必門清德邁前俿

書舍人絲綸是屬獻而性好虛闕終

終歸尋除史部郎中而

来史作俟六條綢兹芳里覺不書月誓有聲譽世業伊盛家慶汁

窮天道每親唯德宜宗帝而權詭竊柄忠賢見疾淫刑遂注首領使持

歸晉晉泰元年七月十三日薨於州冷時年卅二太昌草瞻贈使持太昌元

節都督豫郢二州諸軍事尚書僕射衛將軍豫州刺史以太昌元

年十一月十九日歸窆太衛之神塋獸遂注寄之玄石其詞曰

山川鎮地日月麗天精靈降祉寔挺人賢慶鍾素業功茂赤泉如

彼卓海極望無遐積善不已誕生夫子握珠把玉幼蘭佩芝善弦

清言雅談名理追蹤洛上嗣音曰始淥水初飛博虱始颺來儀

閭蔚為民爰居紫陌莫尚執戟丹陛揚鑣驟驅力赤秋謁彩方

譽流名植出雄著麾民康訟息庶遵永路揚鑣驟驅力赤秋

春墜色捨兹館宇言迩舊卿親知下淚道路悲涼蕭條松柏

山嶺雅同万古身沒名揚

楊逸墓誌

刻於北魏太昌元年（五三二）十月十九日。一九八九年出土於陝西華陰五方村楊氏墓塋，現藏華陰灝文齋。拓本長五十一點二釐米，寬五十一點二釐米。

魏故尚書殿中衛將軍豫州刺史楊君

墓誌銘

君諱逸字遵道弘農華陰潼鄉習仙里

人也十二世祖漢太尉震著其名於海

內自兹已後盛德其昌馮長瀾而不已

世祖洛州菁公懿德與聲

布遂葉所弥華祖洛州菁公懿德與聲

道邁於陶事輩大將軍太傳司空津邁第

二子以道高刀物望童一時光國隆
家蟄為譽首君天資惠識不鑄人雕造
硯速及起自幼岢而忘存經史味道志
倦每見稱師友乎價親賓中釋褐貟外郎
賜爵華陰縣男尋除給事中加寧遠將
軍時君父作牧定州與鯨鯢相對遠忘
兗衡命茲秀容之師義熏家國泣訴民

人既豪官遂仍除正員郎勑命三臨

終辭不受忠孝謙讓於是守備天瑾閣

清要執戟頒人除給事黃門侍郎領中

晝舍人絲綸是屬獻替左簡德邁前脩

譽起當世武選望重品遂終歸尋除

部郎中卯性好虛閑然後發遂罷除使持

前散騎常侍平西將軍南秦州夷史

奐讓不行尋除使持節平東將軍光州
刺史作彼六條維茲方里覓不甚旨尉
有聲譽世業伊盛家慶未窮天道无親
唯德宜家所攄詭窺禍患賢見疾溘開
遂迕首領無歸普泰元年七月十三日
薨於北州泠時年卅二太昌運贈使持
節都督豫郢二州諸軍事尚書傑射衛

將軍豫州刺史以太昌元年十
九日歸窆太衛之神塋勞獸逶注寄
玄石其詞曰山川鎮地月月靁震天精玄靈
降祉窆挺人賢慶舊素葉珂茂赤泉如
彼兵海獗望無遏積善不已誕生夫子
據珠把玉幻蔚佩芯善敦清言雅談名
理追邈洛上嗣音已始漱水初飛摶虫